INGRES

Paris. — Typ. Laur, rue Soufflot, 18.

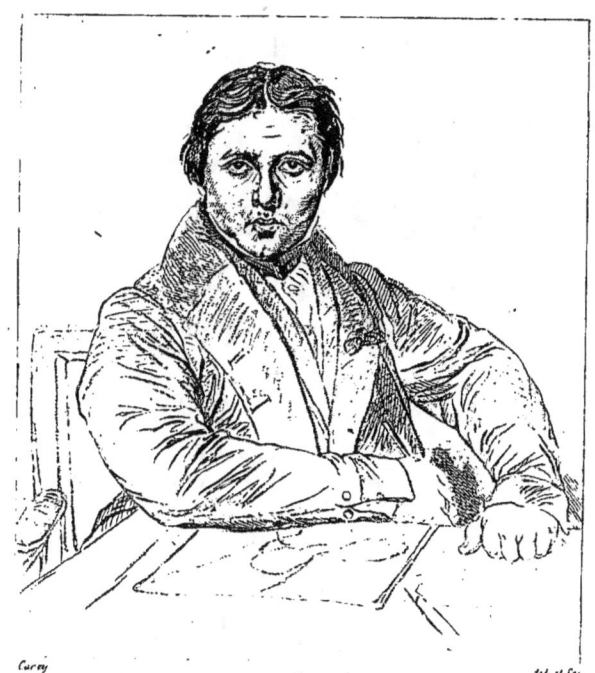

INGRES

LES CONTEMPORAINS

INGRES

PAR

EUGÈNE DE MIRECOURT

PARIS
GUSTAVE HAVARD ÉDITEUR
15, RUE GUÉNÉGAUD, 15
L'Auteur et l'Éditeur se réservent tout droit de reproduction.
1856

INGRES

Les artistes sont comme les jolies femmes : ils tombent parfois dans un excès de coquetterie.

M. Ingres, par exemple, cache avec beaucoup de soin la date de sa naissance ; il est persuadé que plus on le

croira vieux, moins on lui accordera de talent.

Si quelque malavisé lui adresse la question banale :

— Quel âge avez-vous ?

Il répond invariablement :

— Mon Dieu, je l'ignore ; j'ai si peu de mémoire !

Une telle faiblesse est inexcusable. Nous ne souffrirons pas que notre grand peintre s'expose au même ridicule que cette douairière, dont on disait :

« — Elle s'avoue trente ans, cette année-ci ; mais, l'année prochaine, elle n'en aura plus que vingt-neuf. »

Ingres (Jean-Dominique-Augustin), naquit à Montauban, le 15 septembre 1781. Son quinzième lustre est donc à peu près révolu.

Sa vie d'enfant nous offre quelques détails assez bizarres.

Il ne manifesta d'abord aucune disposition pour la peinture. Son père eut l'imprudence de lui donner tout à la fois un archet et un crayon[1].

Jean-Dominique-Augustin trouva beaucoup plus de plaisir à apprendre la

[1] Presque toujours, en province, les artistes cumulent et s'accrochent à plusieurs branches de l'art. M. Ingres père était peintre et musicien.

gamme qu'à fabriquer des yeux, des nez et des oreilles.

Ce fut un beau jour que celui où il put exécuter *Ah! vous dirai-je, maman,* sur le stradivarius apocryphe qu'on lui laissait entre les mains.

Jusqu'à sa quinzième année, tous ses essais de pinceau n'aboutirent qu'à d'abominables croûtes.

Mais il jouait du violon de manière à ne pas désespérer complétement les oreilles susceptibles.

Une autre passion que celle de la musique s'empara tout à coup d'Augustin et acheva de lui faire négliger ses étu-

des de peinture. On organisait à Montauban de petits théâtres de société. Le jeune homme offrit d'abord ses services à l'orchestre, puis il désira sauter par-dessus la rampe et se mêler aux acteurs.

On n'a jamais su par quelle maligne influence la tragédie lui devint tout à coup sympathique.

Il étudia les rôles de *César*, de *Mahomet*, de *Britannicus*, et représenta ces nobles personnages d'une façon burlesque, mais sans exciter trop d'esclandre.

Enhardi par l'impunité, l'outrecuidant

jeune homme ne craignit pas d'aborder
Orosmane.

Alors, malgré toute leur indulgence,
les spectateurs furent contraints d'arrêter brutalement la vocation de ce fils indigne de Melpomène. Il fut reçu dans
son quatrième rôle comme autrefois l'époux de Vénus au festin de l'Olympe,
c'est-à-dire qu'il excita l'hilarité la plus
bruyante et la plus complète.

Après les rires vinrent les sifflets.

On assure même que certaine tirade
valut au malencontreux Orosmane assez
bon nombre de projectiles.

Humilié du peu de réserve de ses
compatriotes dans la manifestation de

leur droit de critique, Ingres se consola par des coups d'archet.

Bientôt néanmoins cet esprit irrésolu trouva son idéal. Toutes ses recherches, tous ses tâtonnements cessèrent.

Dans un voyage à Toulouse, il aperçut au musée de cette ville une copie magnifique d'un tableau de Raphaël, rapportée d'Italie par M. Roques, professeur de peinture très-habile.

Rien de semblable n'avait encore frappé les regards du jeune homme.

Il fut ébloui par un rayon lumineux, comme saint Paul sur le chemin de Damas, et le ciel artistique déroula devant lui ses plus larges horizons.

M. Roques le reçut parmi ses élèves.

Dominique-Augustin fit en six mois des progrès extraordinaires, ce qui n'autorise pas toutefois un de ses biographes[1] à dire « qu'il se sentait déjà réellement peintre, et même un peu plus peintre que le Corrége. »

Il y a d'imprudents amis, toujours prêts à saisir le pavé de l'ours, et nous arrêtons le bras du thuriféraire maladroit qui brise le nez de l'idole à coups d'encensoir.

M. Ingres a eu constamment des détracteurs par trop opiniâtres ou des apologistes par trop exaltés.

[1] Jules Garnier.

Entre les uns et les autres, il y a juste la place du tribunal où la Vérité siége, et maintenant que les passions font silence, il lui sera permis d'élever la voix.

Dominique-Augustin n'était donc pas, à seize ans, plus peintre que le Corrége ; mais il avait les qualités d'un excellent élève.

Sa famille prit la résolution de l'envoyer à Paris.

Le jeune homme sacrifiait décidément l'archet à la palette.

Toutefois il voulut faire à sa ville natale des adieux en musique, et joua sur le théâtre de Montauban un concerto de

Viotti, qui n'excita ni huées ni projectiles.

C'était la revanche d'*Orosmane*.

Huit jours après, reçu à Paris dans l'atelier de David, il s'y mêla, obscurément d'abord et comme faisant nombre, à la troupe tumultueuse de rapins qui l'encombrait; mais bientôt sa vivacité méridionale et la brusque franchise de ses allures attirèrent l'attention sur lui.

Au sein du temple où l'on déifiait l'auteur de l'*Enlèvement des Sabines*, Ingres osa jeter le premier blâme sur le culte universel que l'Europe rendait à

David. Apôtre de la vraie foi dans l'art, le jeune homme s'insurgeait contre la composition théâtrale du maître.

Il lui reprochait avec raison de transporter la statuaire sur la toile.

Quand Dominique-Augustin parlait des tableaux de Raphaël, comme suavité de contours et comme souplesse de lignes, son œil rayonnait d'enthousiasme; il faisait des prosélytes, et, dans l'atelier même, il réussit à élever école contre école, autel contre autel.

En 1800, juste à l'aurore du siècle, Ingres obtint le second prix de peinture.

L'année suivante, il remporta le grand prix de Rome [1].

Mais il eut le regret de ne pouvoir se rendre en Italie, cette terre promise des arts, vers laquelle s'envolaient depuis si longtemps ses vœux et ses espérances.

Depuis 93, on avait supprimé l'École française de Rome.

Le droit d'aller sur les bords du Tibre étudier l'œuvre des maîtres était remplacé, pour le lauréat, par une pension de mille francs.

[1] Le sujet du concours était l'*Arrivée des ambassadeurs d'Agamemnon dans la tente d'Achille*. Ce tableau de M. Ingres est à l'École des Beaux-Arts.

Ingres fut donc obligé de rester en France.

On lui commanda un portrait du premier consul pour le corps législatif, et un *Bonaparte passant le pont de Kehl*, qui excita des critiques sévères. Il est de fait que cette toile, en dépit des shakos, des uniformes et de l'attirail guerrier qui la couvre, semble inspirée plutôt par une lecture d'Ossian que par un bulletin de nos armées victorieuses.

Tout annonçait, dès lors, qu'Augustin serait l'irréconciliable adversaire du réalisme en peinture.

Philémon et Baucis, ainsi que la *Vénus blessée par Diomède et regagnant*

l'Olympe, sont des tableaux qui appartiennent également à la jeunesse de M. Ingres.

En 1806, l'École de Rome fut rétablie. Notre disciple enthousiaste de Raphaël put aller enfin contempler les chefs-d'œuvre pour lesquels il avait une admiration si vive.

Une fois à la source du génie artistique il ne voulut plus revenir en France, et se livra, quatorze années durant, à l'étude assidue des grands modèles, se faisant une doctrine dont il ne s'écarta plus.

Dans cette contemplation fervente des merveilles raphaélesques, Ingres acquit

toutes les qualités précieuses qui distinguent son talent : le soin du dessin, l'harmonie, la délicatesse, le moelleux de la ligne ; l'expression, la dignité, le calme de la pose.

Voilà sur quoi ses ennemis les plus acharnés ne l'attaquent pas.

Mais il leur prête le flanc d'une autre manière, et leur donne, au point de vue de la couleur, une éternelle occasion de le combattre.

Soit dédain chez l'artiste, soit système, — car il a prouvé, depuis, que ce n'était point impuissance, — il s'obstine à ne laisser à sa peinture ni animation, ni coloris, ni lumière.

A l'exemple du père Loriquet, ce jésuite historien qui essaya d'effacer l'empire français de l'histoire du monde, en écrivant que César sur le trône fut tout simplement M. de Buonaparte, général en chef des armées de Sa Majesté Louis XVIII, Ingres semble protester contre la couleur, ou la nier, en n'en tenant pas compte.

On a dit avec raison que le pinceau de ce maître exprimait plutôt l'absence de la vie que la vie elle-même.

Les critiques ont fait à ce sujet une curieuse découverte.

— Comment voulez-vous, disent-ils, que M. Ingres ne soit pas le bourreau de

la couleur, puisque le mot latin *niger* est l'anagramme de son nom? Il est à tout jamais voué au *noir* et au *gris-obscur*. C'est une prédestination.

Personne n'essaiera de défendre le grand artiste contre ces reproches trop mérités.

Toutes les récriminations dont il est l'objet sur ce point nous semblent d'une entière justesse, et, dans le cours de cette étude biographique, en recherchant les défauts ou les beautés de ses œuvres, nous n'aurons pas à nous occuper du coloris.

Nos lecteurs sont prévenus, une fois

pour toutes, qu'il est généralement faux, imparfait ou nul.

M. Ingres, ainsi que nous l'avons dit tout à l'heure, resta quatorze années en Italie.

Son ardeur au travail fut extrême.

Outre une multitude de portraits et de toiles d'étude, il composa deux adorables *Baigneuses,* d'un dessin merveilleux et d'une grâce exquise, — *Œdipe et le Sphinx,* — *Jupiter et Thétis,* — *Raphaël et la Fornarina,* — *Romulus emportant les dépouilles opimes,* — *le Songe d'Ossian,* sombre et puissant tableau d'imagination, — *Virgile lisant*

l'Énéide, — *Françoise de Rimini*[1], — *Roger délivrant Angélique*, — *l'Arétin chez le Tintoret*, — *Don Pedro baisant l'épée de Henri IV*, — *la Chapelle Sixtine*, — *Raphaël et le cardinal Bibiena*, — *Philippe V et le maréchal de Berwick*, — *l'Odalisque couchée*, — *le duc d'Albe à Sainte-Gudule*, — *Henri IV jouant avec ses enfants*, — *la Mort de Léonard de Vinci*, l'une de ses œuvres les mieux conçues et les plus pathétiques, — et enfin *Jésus-Christ remettant*

[1] On a fait un crime à M. Ingres d'avoir représenté dans cette peinture l'amant trop beau et le mari trop laid, — preuve nouvelle de l'ignorance de MM. les journalistes, qui ne se donnent pas la peine d'ouvrir les chroniques. Le mari de Françoise était difforme, et Paolo passait pour le plus beau chevalier de son temps.

les clés du ciel à saint Pierre, tableau qui se voit au musée du Luxembourg.

Parmi ces nombreuses compositions, expédiées de Rome au Louvre, et qui ont soulevé tant d'orages, beaucoup sont dignes d'une louange absolue, et *la Chapelle Sixtine*, entre toutes, est un magnifique chef-d'œuvre [1].

[1] M. Sudre, un de nos lithographes les plus distingués, a rendu ce tableau avec le plus remarquable talent. Chacune des épreuves de son œuvre ne s'est pas vendue moins de *cent francs*. Il est le seul auquel M. Ingres, très-jaloux de son suffrage, permette de reproduire ses œuvres, comme Nadar jeune est le seul photographe auquel il envoie toutes les personnes dont il veut avoir la ressemblance parfaite. Les photographies de Nadar sont si merveilleusement exactes, que M. Ingres, avec leur secours, compose ses plus admirables portraits sans avoir besoin de la présence de l'original.

C'est l'unique tableau où M. Ingres ait daigné se montrer coloriste.

Ayant une bonne fois prouvé victorieusement qu'il pouvait, comme tout autre, puiser sur sa palette l'éclat et la transparence, il revint à ses tons noirs, à ses nuances obscures, et y persista, quoi qu'on pût lui dire, avec l'endurcissement d'un esprit de ténèbres.

En voulant rendre plus complète et plus efficace sa réaction contre David, il tomba dans l'exagération de l'idéal.

Avec ses plus chauds partisans, nous admirons *l'Odalisque couchée ;* nous nous prosternons devant les délicatesses exquises du contour, devant la douceur

des lignes; nous convenons de la suavité de la forme et de sa magnificence, mais nous sommes également de l'avis de l'Aristarque railleur, qui s'écriait :

« — Je défie cette grande *désossée* de se tenir debout ! »

De même, il est impossible, dans le *Roger délivrant Angélique*, de ne pas s'extasier sur la délicieuse poésie de cette création ; mais, ce qu'on ne peut admettre, ni justifier, ni défendre, c'est ce terrible Roger de carton peint, avec son hippogriffe en zinc.

Évidemment l'auteur de ces tableaux a pris plaisir à braver la critique.

Peu lui importait que la foule se récriât sur l'extravagance de ses tons ; il lui répondait par ce vers d'Horace :

Odi profanum vulgus et arceo.

Mais, en attendant, le succès n'arrivait point, et la fortune imitait le succès.

Commandées par le gouvernement, plusieurs des toiles dont nous avons donné l'énumération étaient payées d'une façon plus que modique, et les amis du peintre lui répétaient chaque jour :

— Tu n'arriveras jamais, si tu ne changes pas ta manière.

Ingres ne les écoutait pas.

Un des traits les plus caractéristiques de sa nature est l'entêtement.

Un front, beaucoup plus haut que large, explique, chez lui, d'après le système des phrénologues, cette persévérance opiniâtre, cette humeur chagrine, méfiante et jalouse dont il a donné tant de preuves.

Développé vers le sommet, son crâne accuse les protubérances très-distinctes de l'imitation, de l'harmonie, de la domination et de la ligne.

Le docteur Gall eût étudié avec joie cette tête remarquable, et les doctrines de Lavater, appliquées au visage de M. Ingres, forceraient les plus incrédu-

les à y reconnaître, nonobstant les courbures facétieuses du nez, un grand cachet de rêverie, d'exaltation et de puissance.

Ayant contre lui les adeptes de David, unis aux partisans de la couleur ; sachant que les journalistes le griffaient de leur plume, et que le public passait devant ses toiles avec une indifférence complète, l'intrépide artiste ne se reconnut point vaincu.

Sourd aux instances réitérées de ses amis, il ne changea rien à sa manière, et, comme ses tableaux ne se vendaient pas, il fit pour vivre des portraits et des esquisses à la mine de plomb.

C'est ici le cas ou jamais de prévenir le lecteur contre le déplorable exclusivisme qui règne dans les arts.

Messieurs les peintres surtout sont des espèces d'ogres qui se dévorent entre eux avec une réciprocité touchante. Ils ont tous la prétention de faire école et ne reconnaissent à un rival ni mérite ni talent.

Voici une anecdote assez divertissante, que nous tenons d'un dessinateur célèbre, un peu moins exclusif que ses confrères, et dont la prudence nous oblige à cacher le nom pour né pas l'exposer à trop de rancunes.

Prié de recueillir chez quelques maî-

tres des dessins pour l'album de la Société des gens de lettres, l'artiste dont nous parlons se met en campagne un beau jour.

— Où vas-tu? lui demande un peintre de ses amis, avec lequel il se croise à l'embarcadère de la rive gauche.

— Je vais à Versailles, chez Horace Vernet.

— Bah!... chez l'épicier?... Tu le vois donc?

— Oui, de temps à autre.

— Alors, je ne te parle plus!

Et ce Michel-Ange douteux, qui traite

d'*épicier* notre grand peintre populaire, quitte son ami sans lui presser la main.

Deux heures après, le pourvoyeur de l'album, revenu de Versailles, se dirige vers la rue Notre-Dame-de-Lorette.

Au coin de cette rue, il se trouve en face d'un Van Dyck aussi douteux que le Michel-Ange de l'embarcadère, et qui lui adresse précisément la même question :

— Où allez-vous?

— Chez Eugène Delacroix.

— Peste! je devine... Vous allez lui apprendre à faire un nez? C'est de bon besoin!

Et le Van Dyck descend la rue en éclatant de rire.

Notre dessinateur entre chez Delacroix.

Il y a là vingt personnes. Tout naturellement on parle peinture. Les opinions se heurtent ; on y arrive à citer quelques noms propres, et des visiteurs étourdis s'avisent de faire l'éloge de M. Ingres.

Delacroix tressaille ; il devient blême.

On le voit desserrer le nœud de sa cravate, comme pour dégager sa respiration, et il s'écrie d'une voix furibonde en arpentant son atelier de long en large :

— C'est une horreur!.... Venez-vous ici pour m'insulter?... M. Ingres?... un peintre de *nature morte*, un élève du cimetière, un coloriste qui va chercher ses tons à la Morgue!.... On devrait percer de clous les mains indignes qui ont peint ces blafardes et cadavéreuses figures d'*Angélique* et de l'*Odalisque!*

On crut un instant que le roi de la couleur allait être frappé d'apoplexie.

Notre anonyme jugea le moment inopportun pour lui adresser sa requête au sujet de l'album.

Il courut chez Decamps, auquel il raconta la scène dont il venait d'être témoin.

— Que diable alliez-vous faire chez cet homme-là ?.... Est-ce qu'il badigeonne toujours? s'écria l'auteur du *Corps de garde turc*, en haussant les épaules.

Dans l'intérêt de la Société des gens de lettres, le dessinateur fut obligé de recourir à un petit mensonge, car jamais Decamps n'eût rien crayonné sur l'album, s'il avait pu craindre le voisinage d'un dessin quelconque d'Eugène Delacroix.

Une sorte de malédiction tombait, ce jour-là, sur notre pauvre artiste.

Comme il sortait de chez Decamps, il

rencontra Diaz, accompagné d'un autre partisan fougueux de la couleur.

— Mille bombes! cria le père de la *Diane chasseresse*, croirais-tu que, ce matin même, à la salle Bonne-Nouvelle, on nous a tenu vingt minutes en face d'une toile de Ingres? Nous avons été forcés l'un et l'autre d'admirer par complaisance cette croûte odieuse....

— Tout beau, messieurs, tout beau! Je suis un élève de celui que vous traitez si mal.

— Eh! cela n'est pas à votre éloge! cria le coloriste qui donnait le bras à Diaz. Si j'étais de l'Empereur, vo

vous, je le ferais guillotiner, votre affreux père Ingres.

— Tu vas un peu loin. Laisse-lui la tête, et ne lui coupe que les deux bras, interrompit Diaz. Mais le brigand serait capable de peindre, comme Ducornet, avec le pied. Qu'il prenne garde à lui ! La première fois que je le rencontrerai sur ma route, il est sûr d'avoir mon *pilon* dans le ventre !

Chacun sait que le *pilon* de Diaz est une jambe de bois.

Voilà notre anecdote, et l'on sait à présent comme les peintres se jugent entre eux.

Aux expositions du Louvre on plaçait régulièrement dans un angle obscur, ou beaucoup trop haut, les toiles envoyées de Rome par M. Ingrès.

Le baron Gros, Gérard et Girodet, les maîtres à la mode, avaient remarqué ces peintures; elles excitaient en eux de vives inquiétudes, et plus d'une fois ils se glissèrent dans la foule pour les examiner furtivement, très-satisfaits, du reste, de les voir exposées d'une manière si défavorable, et se gardant bien de réclamer pour elles une meilleure place.

Entre rivaux de palette on n'a pas de ces générosités.

Ingres finit cependant par conquérir à Rome d'intelligentes et honorables sympathies.

M. Marcotte d'Argenteuil, qui devint par la suite son ami le plus cher, lui acheta beaucoup de tableaux, entre autres *la Chapelle Sixtine*. Il s'en rendit acquéreur à un prix très-médiocre, et bien certainement on la revendrait aujourd'hui vingt fois plus qu'elle ne coûta [1].

Le marquis de Pastoret, ambassadeur de France, commanda lui-même quelques tableaux à M. Ingres.

Si la fortune obstinée ne lui souriait

[1] *L'Odalisque couchée*, dont nous avons fait men-

pas encore, il semblait du moins avoir
une chance moins implacable.

Près de la villa Médicis habitait une
famille française, qui, ayant accueilli le
jeune peintre dès les premiers jours de
son arrivée à Rome, continuait de lui
témoigner une grande bienveillance.

Dans les soirées intimes, on parlait
souvent d'une jolie parente, restée de

tion plus haut, fut également vendue à très-bas prix.
Perdue dans les parages les plus élevés de l'Exposition, elle échappait à presque tous les regards, et Granet, qui se chargeait à Paris des affaires de Ingres, n'en trouva que douze cents francs. « Hélas! c'est bien peu, écrivait-il à l'auteur. Mais votre belle œuvre ne sera pas appréciée. Mandez-moi bien vite que je puis la vendre, afin que je prenne l'acheteur au mot. »

l'autre côté des Alpes, dans une petite ville de Champagne.

On vantait ses douces qualités, sa nature aimable.

Sur la foi de ces louanges, notre peintre en devient éperdument épris.

Un échange de portraits a lieu.

La jeune fille est ensuite appelée à Rome; on met les originaux en présence, les sympathies s'accordent, l'amour se gagne; bref, un prêtre bénit le mariage de l'artiste avec la cousine champenoise.

Madame Ingres a été l'ange gardien de son époux.

Elle l'a sauvé du découragement, elle l'a soutenu dans les mauvais jours.

A Rome, elle arrivait par des prodiges d'économie à chasser du ménage le pâle fantôme de la gêne : elle trouvait moyen, comme on dit vulgairement, de faire de deux sous trois sous. La bonne cuisine, si estimée de M. Ingres, ne lui fit jamais défaut, même aux époques de la plus grande détresse financière.

Au milieu de l'année 1820, le peintre quitta Rome pour se rendre à Florence, où il resta quatre ans.

Il y composa ses deux toiles de l'*Entrée de Charles V à Paris* et du *Vœu de Louis XIII*.

Le gouvernement français lui avait commandé ce dernier tableau, et M. Ingres l'apporta lui-même à Paris, en 1824.

Cette fois, la critique ne fut pas heureuse.

Elle se passionna tellement contre le *Vœu de Louis XIII*, qu'elle éveilla l'attention de la foule par ses clameurs. Loin de tuer l'artiste, elle le fit naître à la célébrité.

Ingres avait quarante-quatre ans, lorsqu'on daigna reconnaître dans son œuvre la main d'un maître et le génie d'un chef d'école.

A partir de ce jour, le peintre idéaliste fut accepté.

Six ou sept ans plus tard, un crayon malin, celui de Lorentz, représenta M. Ingres vêtu d'une robe immaculée, et déployant deux ailes d'archange pour s'envoler au ciel.

Une banderole, se déroulant sous les pieds du maître, portait cette légende :

Et Virgo assumpta est in cœlum.

Prosternée, les mains jointes, la foule de ses disciples, dans laquelle on distinguait Ziégler, Lehmann, les deux Balze et les frères Flandrin, semblait en extase devant cette assomption miraculeuse.

Cette charge de Lorentz eut un succès fou.

La plume de Laurent Jan se mêla de l'affaire, et le dessinateur, aidé de l'écrivain, annonça un *Panthéon* complet, où devaient figurer l'une après l'autre toutes les célébrités contemporaines.

Malheureusement, le pouvoir d'alors trouva la publication trop spirituelle.

Il ne parut après Ingres que deux livraisons, contenant les portraits d'Alfred de Vigny et d'Alexandre Dumas.

On représentait l'auteur de *Chatterton* avec une petite poupée dans les mains, qui avait la figure de madame Dorval et le costume de Kitty Bell. Cette poupée folâtre tournait un rouet, correspondant

à la blonde chevelure du poëte, et lui filait une queue magnifique.

Pour ce cher monsieur Dumas, c'était bien autre chose.

Le crayon coupable avait réuni la personne du dramaturge et celle d'Ida, sa légitime moitié, dans un seul et même bilboquet, dont la quille terminée en pointe laissait reconnaître la tête éthiopienne d'Alexandre. Ida, sous la forme d'une grosse boule, voltigeait au-dessus de l'instrument moqueur.

Ces messieurs furent invités, par ordre, à cesser leurs caricatures.

Revenons à M. Ingres, dont la renom-

mée jalouse récompensait enfin les longs travaux, la patience et les efforts. En 1825, il fut décoré de la Légion d'honneur; puis on lui ouvrit à deux battants les portes de l'Institut.

Fort heureusement, à l'Académie de peinture on ne prononce pas, comme à l'Académie française, l'éloge de son prédécesseur.

Ingres succédait à Denon, son antagoniste le plus implacable, son ennemi le plus aveugle.

En 1827, il termina le plafond de l'*Apothéose d'Homère*, que M. Ponsard aurait bien dû méditer dans ses détails su-

blimes, avant d'étriquer d'une manière aussi bourgeoise le glorieux manteau du père de l'*Illiade*.

Cette toile immense, détachée du salon Charles X, pour être portée à l'Exposition universelle sous les yeux de l'Europe, est véritablement une œuvre de génie.

Les écrivains célèbres de tous les âges et de toutes les nations environnent le trône d'or de l'immortel poëte.

Une haute intelligence a présidé à la conception de cette peinture ; le style en est châtié, sévère ; la science y est parfaite.

Et quelle diversité d'expressions dans ces figures, qui toutes sont des portraits ! Quel art il a fallu pour grouper dans une attitude uniforme une si grande quantité de personnages ! La plupart sont debout, et le peintre a su échapper à la monotonie, en variant ses types avec une adresse merveilleuse, avec un rare bonheur.

Malheureusement un coloris terne et froid jette une teinte presque funèbre sur cette composition, qui devrait resplendir au contraire d'un éclat poétique et lumineux.

Ingres fait beaucoup moins appel à l'imagination qu'à l'intelligence. Par

l'intelligence seule il comprend le beau, par elle il arrive à le traduire.

Aucun peintre, si nous pouvons nous exprimer de la sorte, ne compose avec plus de logique.

Il n'y a rien d'inutile dans ses tableaux. Attitude, mouvement, expression, tout a sa raison d'être; il étudie le moindre détail avec scrupule. Son action, toujours simple, a le triple cachet de l'unité, de la vérité, de la grandeur.

Dans le feu de son succès, l'auteur de l'*Apothéose d'Homère* se hâta d'ouvrir une école.

Jamais, en France, atelier de peintre ne compta si grand nombre d'élèves. Ils furent là jusqu'à deux cents rapins, tous animés de la plus complète intolérance, et déclarant une guerre ouverte aux élèves de Gros, dont l'atelier se trouvait malheureusement dans le voisinage.

La troupe endiablée des *Ingristes* s'appliquait à désespérer l'école rivale.

Un jour, le pauvre baron Gros, traversant Paris, aperçut, en charge, le long des murs, un épisode connu de sa *Bataille d'Eylau* : le chirurgien français qui offre à un blessé prussien les secours de son art. Les deux cents rapins de l'atelier de M. Ingres avaient appris à

crayonner cette charge, et les rues de la capitale en étaient infestées.

Comme le prophète juif, Gros eût volontiers maudit et livré aux ours tous ces enfants espiègles, qui se permettaient de le tourner en ridicule.

Très-souvent il se plaignait à M. Ingres.

Celui-ci le vit, un soir, entrer tout furieux.

— Monsieur, cria le baron, vos élèves viennent encore de m'insulter!

— Comment cela, monsieur?

— Ils m'ont appelé *Muscle* et *Biceps*.

— Je saurai le nom des coupables, dit Ingres, et je vous jure qu'ils vous feront des excuses.

Une enquête commença.

Les premières informations prises amenèrent cette découverte, que deux Ingristes se lavant les mains, une demi-heure auparavant, dans la cour de l'Institut, l'un s'était écrié, à l'aspect du bras robuste et charnu de son camarade :

— Quels muscles! quel biceps!

Le baron Gros passait.

Il crut que ces mots étaient une apostrophe à son adresse. De là sa colère.

Malgré les explications pleines de vrai-

semblance données par l'admirateur de muscles, Ingres lui ordonna d'aller présenter sur-le-champ des excuses au peintre offensé.

Néanmoins il ne déployait pas toujours une sévérité pareille.

Un individu blond, à face candide, entre un matin dans l'atelier. Son extérieur et ses manières trahissent un enfant de la Grande-Bretagne.

— Je avais envie très-fort d'étudier le peinture. Combien vous donner de temps à chacune des leçons? demanda-t-il à M. Ingres, dans son idiome d'Outre-Manche.

— Presque rien; deux ou trois secon-

des par jour, dit celui-ci, trouvant la question baroque, et y répondant sur un ton fort brusque.

— Haô! cela faisait par an très-peu de chose.

— Environ quinze ou vingt minutes, dit un élève qui remarquait l'impatience du maître.

— Quinze minutes... Haô!... Et combien le pension par mois?

— Je ne sais pas, répondit Ingres. Arrangez-vous avec le massier, c'est lui qui s'occupe de ces misères.

Il désignait au fils d'Albion l'élève qui avait pris part à l'entretien. Puis il quitta l'atelier en haussant les épaules.

— Monsieur le gentleman massier, dit l'Anglais avec un respectueux salut, combien le enseignement par mois, s'il vous plaît?

— Quinze francs.

— Haô! pour trois secondes?... cela faisait...

— Cent quatre-vingt-deux francs par an, milord. Ici les leçons coûtent un peu plus de cinq cents francs l'heure.

— Goddam! ce était beaucoup cher... beaucoup!

La foule des élèves écoutait ce dialogue.

— Impie! vandale! grommelaient-ils

entre leurs dents. Ah! tu marchandes les leçons du maître!

Un éclair jaillit de tous les regards.

On ne se parla pas, on se comprit. Un geste du massier désignait le modèle nu sur son estrade.

Aussitôt les blouses, les vareuses, tous les vêtements disparurent comme par un coup de théâtre, et cent trente élèves, se donnant les mains et formant la chaîne, exécutèrent autour de l'Anglais une sarabande échevelée dans le costume des sauvages.

Le malheureux, ahuri par leurs cris féroces et ne pouvant s'échapper de ce cercle infernal, se sentit pris de vertige.

Il chancela sur ses genoux et tomba la face contre terre, appelant au secours avec désespoir. Dans sa persuasion intime il croyait que la frénésie des élèves irait jusqu'au sacrifice humain.

En ce moment, le maître entr'ouvrit la porte.

On courut lui expliquer la cause de cette scène singulière.

Il sourit, regarda le spectacle en amateur, et se retira, disant :

— C'est bien. Je trouve tout simple que vous vous amusiez, mes enfants. Au fait n'êtes-vous pas ici chez vous?

L'Anglais ne fut pas mangé ; mais il faillit mourir d'épouvante.

A Paris, il n'est pas un atelier de peinture dont les rapins n'aient exécuté quelque tour de ce genre.

M. Ingres fut nommé professeur à l'École des Beaux-Arts, le 26 octobre 1829. Il excita constamment chez ses élèves une sorte de fanatisme. Quand il faisait le tour des chevalets ou des tables (cela s'appelait donner la leçon), il écrasait un bout de crayon noir sur les endroits de la toile qui lui semblaient défectueux, et se contentait, sur le papier, de corriger de l'ongle les contours incorrects.

Beaucoup de rapins, après cela, ne touchaient plus à la feuille, et l'encadraient précieusement, pour conserver

intacte la trace de l'ongle vénéré du maître.

Toute sa vie, M. Ingres s'est montré fort rigoureux sur le choix de ses modèles.

La femme admise à poser devant lui reçoit, par cela même, un certificat absolu de beauté plastique, et, comme on le devine, les sujets de ce genre sont très-rares.

Néanmoins, après mille recherches, le peintre avait fini par en trouver un, aussi complet que possible.

C'était une jeune fille qui demeurait *extrà muros*.

Il l'engagea pour venir poser tous les jours. Mais cette autre Vénus Callipyge trouvait parfois beaucoup trop longue la distance qui séparait son logis de l'atelier de M. Ingres. Elle faisait régulièrement une station à mi-chemin, dans un cabaret borgne, où se réunissaient quelques artistes dramatiques de la banlieue et nombre de rapins de quinzième année.

Trouvant là beaucoup d'amis, la jeune personne oubliait l'heure au milieu des délices du grog ou des joies du bischoff.

Pendant ce temps, l'artiste, fatigué d'attendre et pestant après la donzelle,

expédiait à sa recherche tantôt un élève, tantôt un autre.

On savait où la trouver.

Quelquefois elle se laissait fléchir et suivait l'ambassadeur ; mais quelquefois aussi les prières devenaient inutiles, et tout le zèle du Mercure échouait.

A l'époque des frimas, lorsque le poêle était chaud, lorsque l'eau-de-vie était bonne, il arrivait très-souvent que l'élève lui-même ne reparaissait plus. Entraîné par les séductions liquides, il restait au cabaret borgne, se chauffant, buvant, s'amusant avec les autres.

Tout à coup une voiture s'arrêtait à

la porte, et l'on entendait ce cri retentir :

— Le père Ingres!... c'est lui!... sauve qui peut!

Mais on n'avait pas le temps de fuir. La voix du maître, gourmandant son rapin flâneur et la drôlesse qui le faisait attendre, éclatait dans la salle comme un tonnerre.

Alors la scène devenait curieuse.

Notre gourgandine se jetait au cou du peintre, l'accablait de cajoleries, lui demandait pardon, promettait pour la centième fois d'être plus exacte, et finissait par inviter M. Ingres à boire un petit verre.

Si l'urgence était grande, si le tableau, veuf de son modèle, chômait depuis quelques jours, le grand peintre s'humiliait jusqu'au cassis.

Mais d'autres fois il persistait dans son courroux.

On l'entendait alors foudroyer de reproches la Vénus de barrière. Il sortait, en jurant ses grands dieux qu'il ne l'emploierait plus.

Cependant le modèle avait des formes si exquises et des contours si merveilleux que, le lendemain, M. Ingres apaisé lui envoyait sa voiture de très-bonne heure, afin que le cabaret borgne ne l'arrêtât plus en route.

Et l'on faisait la paix.

Nous devons à cette recherche de la perfection, constamment exercée par l'artiste, une foule de toiles précieuses, où la forme est rendue dans toute sa délicatesse et dans toute sa grâce.

M. Ingres peint en moins d'un jour la plus grande figure; mais il est un mois, et souvent plus, à la retoucher, à l'embellir, à y ajouter des fioritures plus ou moins heureuses.

Il faut en quelque sorte sauver le peintre de lui-même et lui arracher son œuvre des mains, quand on veut la soustraire à cette éternelle manie des retouches, qui ôte souvent à l'inspiration

primitive beaucoup de son mérite et de son charme.

Les deux toiles de l'*Apothéose d'Homère* et de la *Stratonice* furent ainsi enlevées par violence ou par ruse.

Au sujet de la première, le directeur des Musées tendit à M. Ingres une sorte de guet-apens, sans quoi le tableau commandé n'aurait jamais pu être fixé au plafond du Louvre.

Ingres effaçait à chaque instant de nouveaux personnages, et les recommençait pour les effacer encore.

Le directeur était au désespoir.

Se rendant, un jour, chez l'artiste, il lui dit sur un ton câlin :

— Vraiment, mon cher monsieur Ingres, vous êtes mal ici, vous n'avez pas vos aises. Jamais, dans un atelier si étroit, vous ne pourrez juger de l'effet d'une si grande toile.

— Croyez-vous? dit l'artiste, ému de ce raisonnement.

— Sans doute; vous auriez dû le comprendre vous-même. Je vous ai fait préparer une salle très-vaste, infiniment plus propice à votre travail, et, si vous le permettez, j'enverrai demain prendre votre tableau.

— Diable! fit M. Ingres irrésolu.

— Voyons, cher maître, insista le di-

recteur, laissez-vous faire. Bien certainement vous me remercierez.

Le lendemain, l'*Apothéose* quittait l'atelier.

Une fois dans une grande salle du Louvre et sous une lumière splendide, l'auteur voulut juger de l'effet de sa toile comme ensemble, et se hâta de repeindre tous les personnages effacés.

Voilà ce qu'attendait notre directeur sournois.

Ayant constaté parfaitement, un soir, qu'il ne manquait à personne ni un bras ni un œil, il appela des ouvriers et fit poser la toile à la place qui lui était réservée.

Qu'on juge de la stupeur de M. Ingres, lorsque, le lendemain, ouvrant la porte de son atelier, il trouva ses couleurs éparses et ses chevalets gisant au milieu du désert de la salle immense.

On lui montra l'*Apothéose* au plafond.

— Miséricorde ! cria-t-il ; mais ce tableau n'est pas terminé !

Ses genoux fléchirent ; il éprouva le besoin de se trouver mal.

Reconnaissant toutefois que l'œuvre ne faisait pas mauvais effet, il se consola, jurant qu'on ne l'y reprendrait plus.

On l'y reprit néanmoins à quelque temps de là.

Le duc d'Orléans, qui avait eu la patience de poser environ six mois pour son portrait, ne voulut pas attendre dix ans la *Stratonice*[1], et la fit enlever de l'atelier du peintre, un jour que celui-ci avait été mandé à Versailles.

Ingres cria, tempêta, pleura, courut chez le prince, et lui reprocha sérieusement de s'être rendu coupable d'un abus de confiance.

Mais tout fut inutile.

Enfermée dans son cadre, la *Strato-*

[1] Une des toiles les plus remarquables de M. Ingres. Le personnage de la fille de Démétrius Poliorcète est un type ravissant de beauté et de grâce. Malheureusement le peintre a exagéré, dans ce tableau, l'importance des accessoires. Les détails trop étudiés nuisent à l'intérêt de l'ensemble.

nice se trouvait à l'abri des éternelles caresses de son auteur.

Au sujet du portrait de l'héritier présomptif de juillet, on raconte une anecdote singulière.

Chacun se récriait sur la ressemblance, sur la physionomie, sur la noble expression de la tête, et le château tout entier se rendait à l'atelier de l'artiste, afin de contempler ce prodige.

Un concierge des Tuileries, accouru à la suite des maîtres, semblait en extase devant la toile.

Il s'écriait, l'œil humide et les mains jointes :

— Ah! bonté divine! *comme c'est ça!*

— Hein, mon ami?... Tu es mon juge le plus sûr, toi ! lui dit M. Ingres, pour lequel toutes les admirations sont précieuses. Ton opinion me flatte, car enfin tu vois le prince à chaque instant.

— Oui, monsieur. Ah ! c'est lui tout craché... c'est bien monseigneur le duc de Nemours !

Ingres tomba sur un siége en poussant un cri de désappointement et de colère.

Evidemment, un de ses ennemis lui avait ménagé ce coup d'assommoir.

Le concierge, imbécile ou perfide, fut jeté hors de l'atelier par les rapins; mais le célèbre portraitiste fut malade

huit jours : l'abominable exclamation de cet homme ne lui sortait pas de l'esprit.

Déjà messieurs les critiques, au sujet de beaucoup de portraits antérieurs à celui du duc d'Orléans [1], avaient accablé le peintre d'injures.

Cette animosité féroce, qui s'attacha constamment à toutes les œuvres d'un pinceau célèbre, est à nos yeux la preuve la plus convaincante du génie de M. Ingres.

Mais les articles les plus cruels, les

[1] Ceux de Charles X dans ses habits royaux, du marquis de Pastoret, de M. Gatteaux, de M. Hittorf, de M. Baillot, de M. Molé et d'Armand Bertin.

phrases les plus outrageantes étaient destinés au *Martyre de saint Symphorien*; cette malheureuse toile, autour de laquelle on se battit au Louvre.

Car les enthousiastes y mettaient autant de rage que les détracteurs.

Si l'on en croit *l'Homme de rien*, biographe peu expert en peinture, la foule se prit à rire de « cette musculature colossale, de ces têtes énormes et de ces jambes surhumaines. »

Nous ne croyons pas que la foule ait jamais le droit de rire en présence de l'œuvre solennelle d'un maître. Si, dans ce tableau, le dessin est exagérément exprimé, la composition n'en reste pas

moins admirable, et les personnages sont posés avec une science parfaite.

Nous défendons à M. de Loménie de trouver rien de plus sublime dans l'art que le visage du saint martyr.

Harcelé, torturé par ses farouches aristarques, Ingres arrive, un matin, dans son atelier du palais des Beaux-Arts.

Il tient un journal, qu'il froisse avec une sourde colère, et dit à ses élèves, sur le ton découragé d'un homme vaincu :

— Décidément, il paraît, messieurs, que nous devons étudier l'anatomie. Qu'on achète un squelette !

Mais, le lendemain, la vue du sinistre modèle le glace d'horreur.

Il gagne sa place à reculons, et pendant toute la durée de la classe il ne parle en aucune sorte de la leçon d'anatomie.

Le jour suivant, même horripilation du maître à la vue du squelette, et même silence au sujet des études annoncées.

Enfin, le troisième jour, voyant ses élèves distraits tourner les yeux vers la hideuse figure, il se lève, jette une exclamation furibonde, court au squelette, lui montre le poing, et s'écrie avec une véhémence extraordinaire :

— Laideur! abomination! monstruosité!... Va-t'-en! va-t'-en! va-t'-en!

Il n'y avait plus, le lendemain, de squelette dans l'école.

De cette singularité de M. Ingres, on aurait tort de conclure qu'il est un dessinateur de convention.

Certes, il n'ignore pas plus qu'un autre son homme écorché.

La charpente humaine lui a révélé ses mystères; mais il dissimule dans cette charpente tout ce qui lui semble opposé au beau. Il professe pour le heurté une antipathie profonde.

Après les scènes affligeantes qui eurent lieu devant la toile du *Saint-Symphorien*, M. Ingres refusa d'exposer ses œuvres [1].

[1] Il persista dans cette juste rancune jusqu'en 1846;

Un public de choix, composé de personnes plus sages et plus retenues que tous ces énergumènes du Louvre, qui protestaient à coups de poing contre une œuvre d'art, fut seul admis à visiter, dans l'atelier du peintre, ses travaux achevés.

Le 1ᵉʳ mai 1833, Louis-Philippe nomma M. Ingres officier de la Légion d'honneur[1]. En 1834, on l'envoya diriger l'École française à Rome.

encore ne donna-t-il pas ses tableaux au Louvre; il les envoya à la galerie du bazar Bonne-Nouvelle. Aujourd'hui l'artiste prend sa revanche à l'Exposition. Il a pour ses œuvres une salle tout entière, où le public admire quarante de ses tableaux.

[1] Napoléon III lui donna la croix de commandeur.

De nouvelles persécutions l'y suivirent.

On lui reprocha de témoigner une sympathie exclusive aux élèves qui se montraient ses disciples fervents, et on l'accusa de négliger tous les autres.

A tort ou à raison, l'Académie de peinture s'émut de la nouvelle. Par l'organe de son secrétaire, elle lança contre l'enseignement de M. Ingres une protestation violente.

Jamais, il faut en convenir, artiste n'eut de plus impitoyables adversaires que celui dont nous écrivons l'histoire.

On ne lui laissait aucun repos, aucune trêve; on savait que les attaques du jour-

nalisme le jetaient dans une exaspération terrible, dans des syncopes si alarmantes, que la pharmacopée ne trouvait plus de calmants à son usage; et chaque jour les feuilles françaises lui apportaient à Rome de haineuses diatribes.

Véritablement ses ennemis l'eussent tué, si, d'autre part, ses adulateurs, par des louanges excessives, n'eussent fait contre-poids à son désespoir.

Au premier grain d'encens M. Ingrés ouvrait les yeux.

La syncope avait un terme, et le remède agissait avec une infaillibilité rare.

Son violon, son cher violon, fidèle
ami de son enfance, le consolait aussi
de ses chagrins. Tous les soirs il l'em-
portait aux fêtes musicales de la villa
Médicis. Notre peintre y maniait l'archet
avec un talent bien inférieur à celui de
Paganini, mais avec des prétentions au
moins égales.

Malgré les consolations de la musi-
que et celles de la louange, on remar-
que, dans cette période de la vie de
M. Ingres une trace de découragement
visible.

Durant un séjour de cinq années dans
la capitale des arts, il ne composa que
trois tableaux : un portrait de Chéru-

bini[1], maintenant au Luxembourg, *la Vierge à l'hostie* et *l'Odalisque avec son esclave*.

Commencée à Rome, la *Stratonice* ne fut terminée qu'à Paris.

Le découragement dont nous parlons était si ancré dans le cœur du peintre qu'il refusa de faire une copie de la fresque immortelle de Michel-Ange, *le Jugement dernier*, pour laquelle quatre cent mille francs lui étaient alloués au ministère. On la fit exécuter par Si-

[1] Le directeur du Conservatoire et le peintre étaient amis intimes. A Paris, ils se voyaient tous les deux jours, et Chérubini composa une *double-fugue* tout exprès pour le violon de M. Ingres. Baillot venait se joindre à eux, et l'on exécutait, en petit comité, des trios étourdissants.

galon pour le cinquième de cette somme, et l'École des Beaux-Arts la montre aujourd'hui au public parisien.

Tous les adeptes de M. Ingres le fêtèrent à son retour d'Italie.

La salle Montesquieu donna un banquet-monstre, où beaucoup d'hommes de lettres et d'artistes célèbres vinrent se joindre à la troupe enthousiaste des disciples.

Il y eut de chaudes accolades, des discours éloquents et du veau froid à discrétion.

De méchants journalistes écrivirent qu'ils avaient vu M. Paul Delaroche rire de l'œil droit et pleurer de l'œil gauche.

Ce qu'il y a de positif, c'est que les élèves de M. Ingres versèrent à ce banquet de véritables larmes d'attendrissement.

Le maître reprit tout son courage et toute sa foi en lui-même.

Ce fut alors qu'il peignit *Jeanne d'Arc au sacre de Charles VII,* — *Lesueur chez les Chartreux,* — *Molière dans son cabinet,* — *Racine en habit de cour,* — *La Fontaine hésitant sur le chemin qu'il doit prendre,* — *Jésus au milieu des docteurs,* — les portraits de la vicomtesse d'Haussonville, de madame de Rothschild, et les vingt-cinq cartons de la chapelle de Dreux.

M. Ingres fut appelé à Dampierre,

chez le duc de Luynes, pour y peindre à fresque, dans une galerie du manoir seigneurial, *l'Age d'or* et *l'Age de fer*.

On sait que le duc de Luynes consacre ses immenses revenus à secourir et à protéger les arts.

C'est le dernier des grands seigneurs, un noble esprit, une âme éclairée, délicate et généreuse, qui toujours, et en toute occasion, double le prix d'un bienfait par la manière dont il sait le rendre.

Sa bonté quelquefois dégénère en faiblesse.

M. Ingres peut le dire mieux que personne.

Il conseilla au maître de Dampierre, assure-t-on, d'effacer une grande fresque due au pinceau de Gleyre.

Puis il fit démolir des murailles et bouleversa de fond en comble une aile du château pour donner plus d'étendue, plus d'ampleur et plus de majesté à la composition qu'on lui demandait.

Ces fantaisies étaient ruineuses.

Mais le duc est puissamment riche, et M. Ingres prit ses coudées franches dans les régions du caprice.

Il emmena sa femme à Dampierre, y établit son ménage et y resta sept à huit mois de l'année.

— Faites comme chez vous, lui disait M. de Luynes.

Et le peintre faisait mieux que chez lui.

La table du propriétaire du château lui déplut, en raison du trop grand nombre de convives qui venaient s'y asseoir. Il demanda sa nappe particulière; le duc se rendit avec empressement à ce désir.

M. Ingres invita ses amis et leur donna des festins de prince.

Comme il a le goût difficile et le palais d'une finesse extrême, il trouva que le cuisinier du château manquait de science culinaire.

Son mécontentement perça devant le duc.

Aussitôt M. de Luynes appela de Paris, tout exprès pour son hôte, un chef d'un talent très-prisé par les gastronomes et dont les sauces n'avaient jamais encouru le moindre reproche.

Cet habile homme eut l'estime du peintre.

Mais il manquait à celui-ci, pour dîner à sa guise, une espèce de chou très-friand, qu'il avait appris à aimer au-delà des Alpes, et dont le potager de Dampierre ne connaissait point la semence.

On se fit expédier au plus vite cette

semence d'Italie, car M. Ingres devenait taciturne et menaçait de maigrir.

Le duc de Luynes a toujours cru qu'il est impossible d'avoir pour un grand artiste trop de soins et trop de prévenances. Il est d'avis qu'on ne paye jamais trop cher un chef-d'œuvre.

Mais ce chef d'œuvre avançait-il? Voilà ce que le maître du château ignorait complétement.

Il ne lui était pas permis de voir peindre son hôte.

En revanche, lorsque M. Ingres se trouvait dans la galerie, il pouvait l'entendre filer sur son violon les notes les plus suaves.

Ayant, un jour, prononcé quelques mots timides au sujet de cette harmonie perpétuelle, et manifesté la crainte que le violon ne nuisît à l'achèvement des fresques, le duc obtint cette réponse triomphante :

— J'évoque l'inspiration par la musique, et la musique seule me l'envoie !

Enfin M. de Luynes crut sérieusement que la muse de la peinture avait fini par descendre auprès de M. Ingres, car le bruit du violon cessa tout à coup.

L'artiste s'enfermait de longues heures dans la galerie silencieuse.

— Où en êtes-vous, cher maître? de-

mandait le duc; puis-je examiner le commencement de votre œuvre?

— Patience! patience! répondait l'auteur de la *Stratonice*.

Il continua de se claquemurer dans la galerie.

Lorsqu'il en sortait, il donnait double tour à la serrure et gardait la clé dans sa poche. Ni instances, ni prières, ni diplomatie, ni ruse ne purent ouvrir cette porte inflexible aux curieux désappointés.

— Je vous permettrai seulement de juger mon travail, disait M. Ingres, quand j'y aurai mis la dernière main.

Or, ce travail, il ne l'acheva point.

Le duc de Luynes en fut pour son hospitalité, pour ses frais de cuisine, pour ses choux ultramontains et pour une cinquantaine de milliers d'écus, si plus ne passe.

La mort de madame Ingres empêcha son époux inconsolable de terminer les fresques.

Il déclara qu'il ne pouvait plus revoir Dampierre, où sa femme avait passé plusieurs années avec lui dans le calme, la solitude et le bonheur.

Beaucoup de personnes ont blâmé cette exagération du sentiment.

Mais le duc de Luynes est si riche et si bon! Certes, M. Ingres ne s'imagine

pas lui avoir causé le moindre déplaisir.

Toutefois, il serait à désirer que tant de dépenses inutiles fussent tombées en secours sur des artistes malheureux.

A cela le héros de cette biographie peut répondre que le duc de Luynes n'en a pas perdu un seul acte de bienfaisance.

Rien n'est plus véritable.

Tant mieux pour M. Ingres, si cette justification paraît suffisante au lecteur.

Le célèbre artiste s'était chargé des travaux de peinture de l'église Saint-Vincent de Paul. Deux cent mille francs avaient été votés par le conseil municipal pour l'exécution de ces travaux, et

M. Ingres a refusé depuis, on ne sait pour quel motif, l'hommage de son talent au temple chrétien.

En revanche, l'Hôtel-de-Ville de Paris vient de le voir peindre, à l'âge de soixante-treize ans, un plafond magnifique, représentant le *Triomphe de Napoléon I*er.

Cette peinture d'un vieillard est chaude, vigoureuse, presque éclatante.

M. Ingres, comme Raphaël, tourne à la couleur à la fin de sa carrière. La noblesse et la grandeur du style sont portées au plus haut point dans sa dernière œuvre. Le front de Napoléon-le-Grand éclate d'une majesté suprême.

On doit reconnaître que l'artiste possède toujours, en dépit de l'âge, cette verve de conception et cette force de génie qu'il déploya jadis à son retour de Rome.

Dans sa vieillesse, la Providence le venge de tous les ennemis jaloux qui lui refusaient jusqu'à l'ombre du talent.

Cet autre Titien vivra son siècle.

Au lieu d'assister, comme tant d'autres à l'obscurcissement de sa gloire, il la verra de plus en plus resplendir.

FIN.

Messieurs et chers Confrères,

Je suis doublement heureux d'avoir pu contribuer en quelque chose à la belle œuvre que vous avez entreprise, puisqu'au plaisir d'avoir aidé au soulagement des Confrères maltraités du sort, l'on a joint, non moins précieux pour moi, des éloges qui me viennent de personnes pour qui je professe la plus profonde estime, et la plus haute Considération.

Votre tout dévoué
J. Ingres

Paris 24 avril 1846.

www.ingramcontent.com/pod-product-compliance
Lightning Source LLC
Chambersburg PA
CBHW070956240526
45469CB00016B/1285